画名山
张家界

海峡出版发行集团
THE STRAITS PUBLISHING & DISTRIBUTING GROUP

福建美术出版社

图书在版编目（CIP）数据

曾刚画名山. 张家界 / 曾刚著. -- 福州 ：福建美
术出版社，2018.4（2021.12 重印）
ISBN 978-7-5393-3793-7

Ⅰ. ①曾… Ⅱ. ①曾… Ⅲ. ①山水画－作品集－中国
－现代 Ⅳ. ① J222.7

中国版本图书馆 CIP 数据核字 (2018) 第 067126 号

出 版 人：郭　武
责任编辑：沈华琼　郑　婧
出版发行：福 建 美 术 出 版 社
社　　　址：福州市东水路 76 号 16 层
邮　　　编：350001
网　　　址：http://www.fjmscbs.cn
服务热线：0591-87669853（发行部）　87533718（总编办）
经　　销：福建新华发行（集团）有限责任公司
印　　刷：福州万紫千红印刷有限公司
开　　本：889 毫米 ×1194 毫米　1/12
印　　张：3
版　　次：2018 年 4 月第 1 版
印　　次：2021 年 12 月第 3 次印刷
书　　号：ISBN 978-7-5393-3793-7
定　　价：38.00 元

曾刚　笔名无为，号峨眉山人。早年得山水画家吴样辉先生启蒙，后又长期师从著名画家黄纯尧教授。其画作传统笔墨基础扎实，好作鸿篇巨制，颇得气势，法度谨严、富生活气息、力求将绚丽的色彩与水墨协调，逐渐形成自己独特的艺术风格。曾在成都、上海、天津等地举办个人画展。应邀创作《龙啸》《青山不老绿水长流》悬挂于天安门城楼。先后出版《曾刚彩墨山水画》《曾刚画集》《曾刚画名山》系列等十余种画集。

概　述

　　2017 年 10 月，历经一年多的写生、创作后，我的第一本画册《曾刚画名山——桂林》正式出版。画册的问世，得到了各界友人的好评，当他们得知我将陆续创作出版中国十大名山的系列画册时，都认为这是一个前所未有的壮举。为此，我更加不畏艰辛，倾心创作。

　　为了更好地创作《曾刚画名山——张家界》画册，我带着来自全国各地的 30 多位学员到张家界实地写生。张家界位于湖南西北部，是很多人心目中的旅游胜地。张家界国家森林公园是中国第一个被列为国家级森林公园，是中国首批入选的世界自然遗产、世界地质公园，这里有被称为神秘的"潘多拉世界"的袁家界，有奇特峰林最为集中、享有"峰林之王"美称的天子山，有被誉为"世界最美的峡谷之一"的金鞭溪，有森林覆盖率高达 95% 的杨家界，还有黄石寨、十里画廊等景点。首站到达武陵源景区，我们都被它奇特的砂岩峰林地貌和壮丽的喀斯特景观所倾倒。景区内三千石峰拔地而起，八百秀水蜿蜒曲折，繁茂的植被，缭绕的云海，让人仿佛置身于仙境中。面对如此美景，作为画家，怎样把它们表现在宣纸上呢？在张家界 360 多平方公里的土地上，耸立着 3100 多座石峰，如果只是单纯地把每座山峰照搬，那么整个画面就会显得零散、呆板。艺术来源于生活又高于生活，经过半年多的尝试，通过自己独创的彩墨技法结合巧妙的构图，解决了这一难题，大家可在《曾刚画名山——张家界》画册中欣赏到天子山、袁家界、天门山等美景画作。

　　张家界的美丽风光由山、水、洞、湖、桥组合而成，画册除了描绘奇特峰林外，还展示了神奇的天门山，"世界溶洞奇观"的黄龙洞，风光秀丽的人间瑶池宝峰湖，世界最高、最长的玻璃桥"云天渡"等。在创作《人间仙境张家界》这幅作品时，有意将张家界的多个知名景点融入其中，画中天门山的云海奇观、天子山的峰峦叠嶂、十里画廊的奇峰异石、袁家界的幽谷奇峰、上天入地的百龙天梯、凌空横跨的玻璃桥等错落呈现，尽显仙境之美。

　　1979 年，著名国画大师吴冠中先生到张家界写生，他的画作和发表的《养在深闺人未识——张家界是一颗风景明珠》文章让人知道了张家界的美景，希望《曾刚画名山——张家界》画册的出版能给更多人带来美的享受。同时，以此画册献礼张家界建市 30 周年。画册还存在不足之处，我将继续努力创作更多新作品来描绘祖国的大好河山。

曾刚
2018 年 1 月

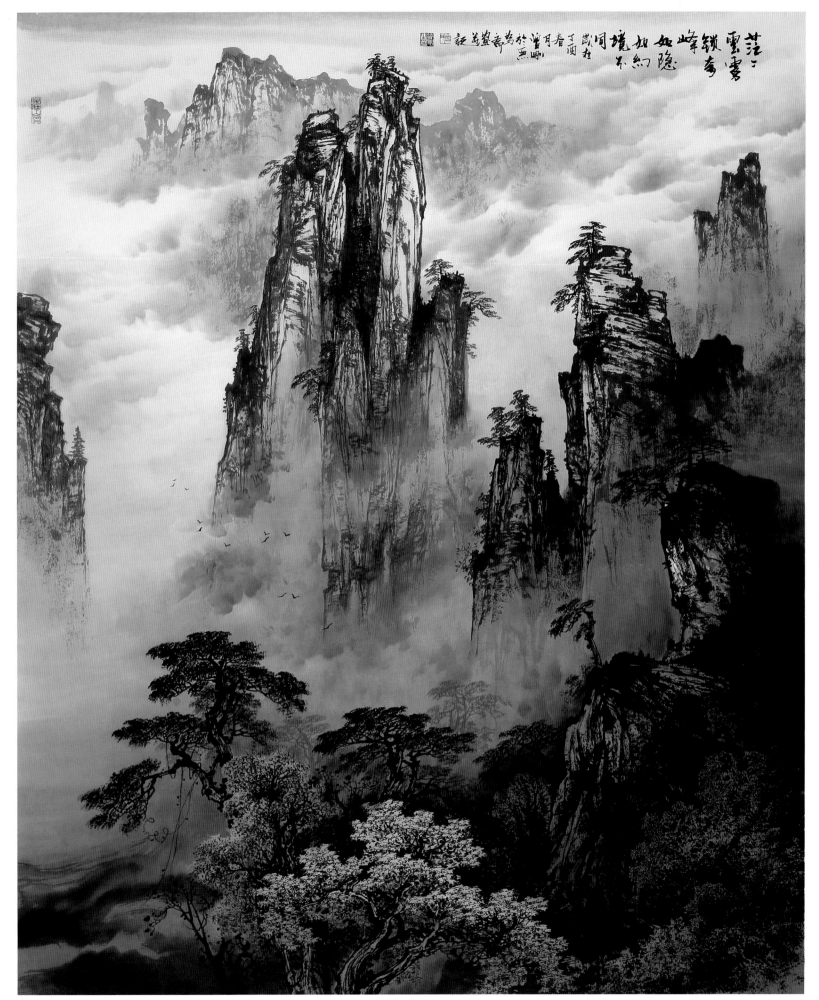

茫茫云雾锁奇峰
125cm × 145cm

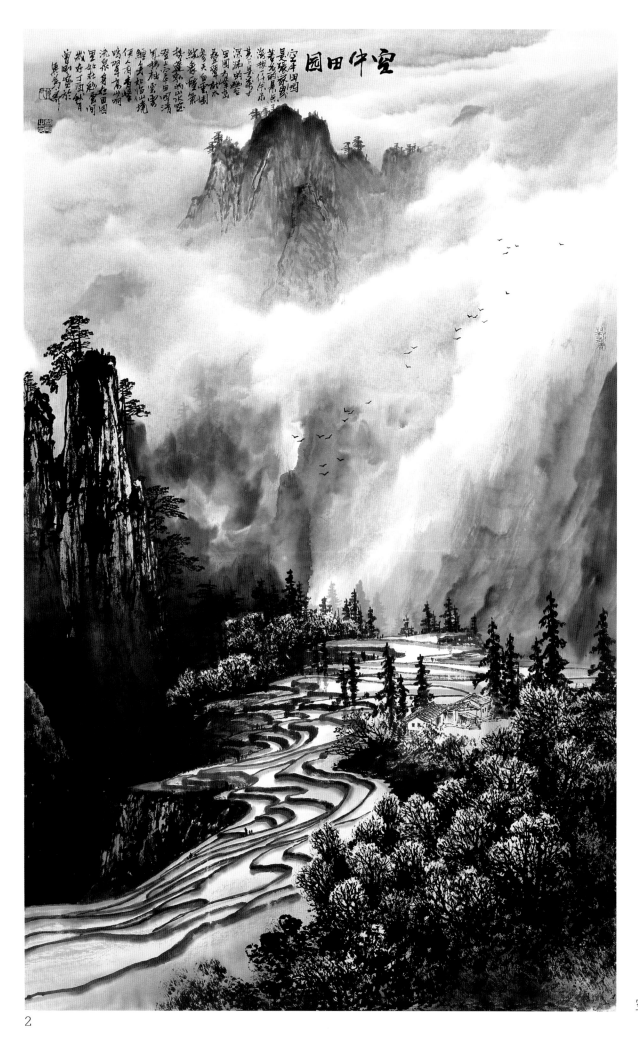

空中田园　60cm×96cm

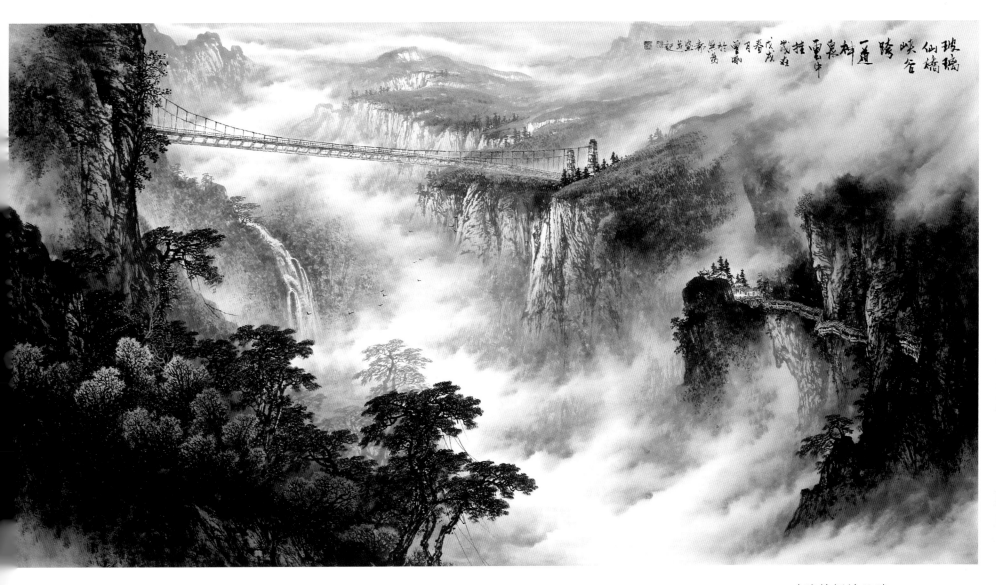

玻璃仙桥峡谷跨　180cm×96cm

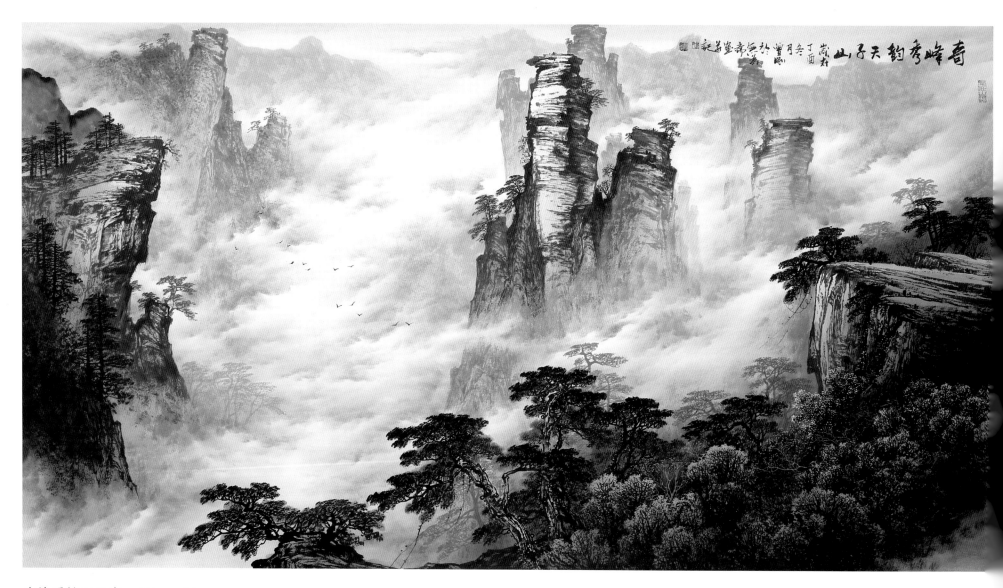

奇峰秀韵天子山　　180cm×96cm

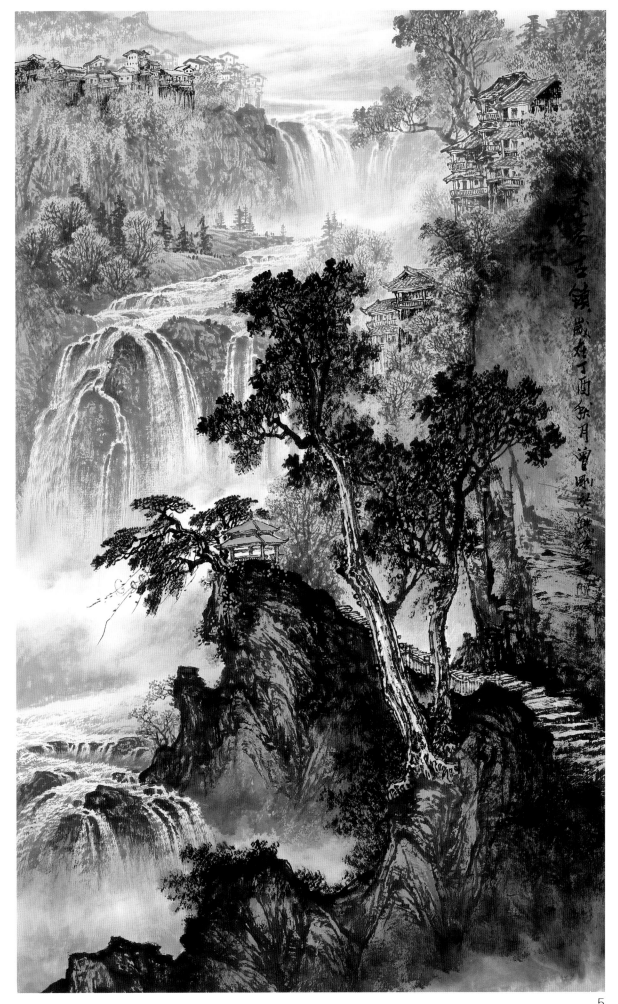

芙蓉古镇　60cm×96cm

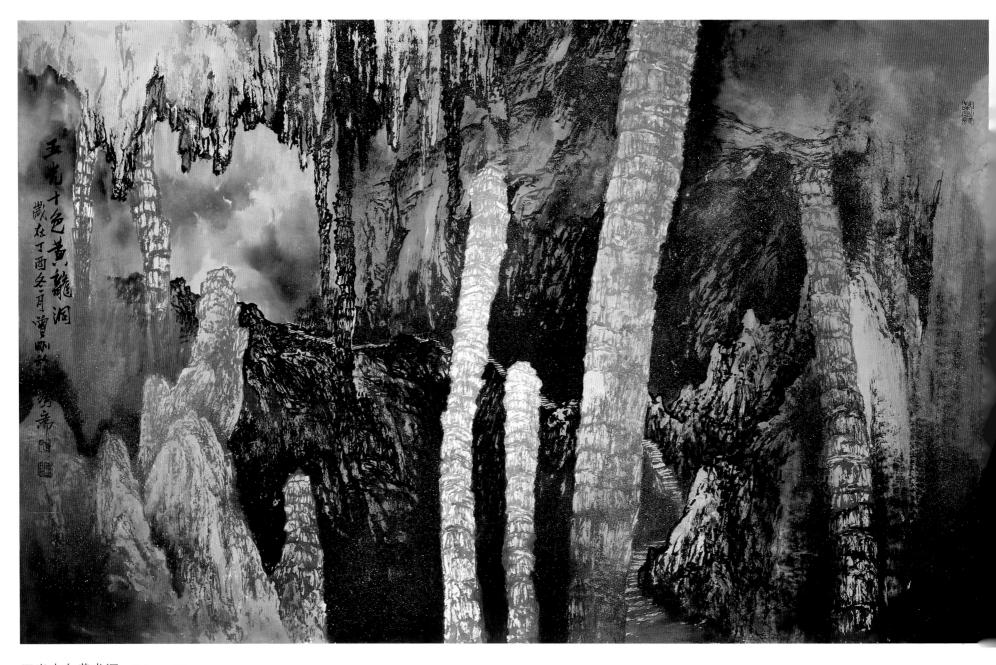

五光十色黄龙洞　96cm×60cm

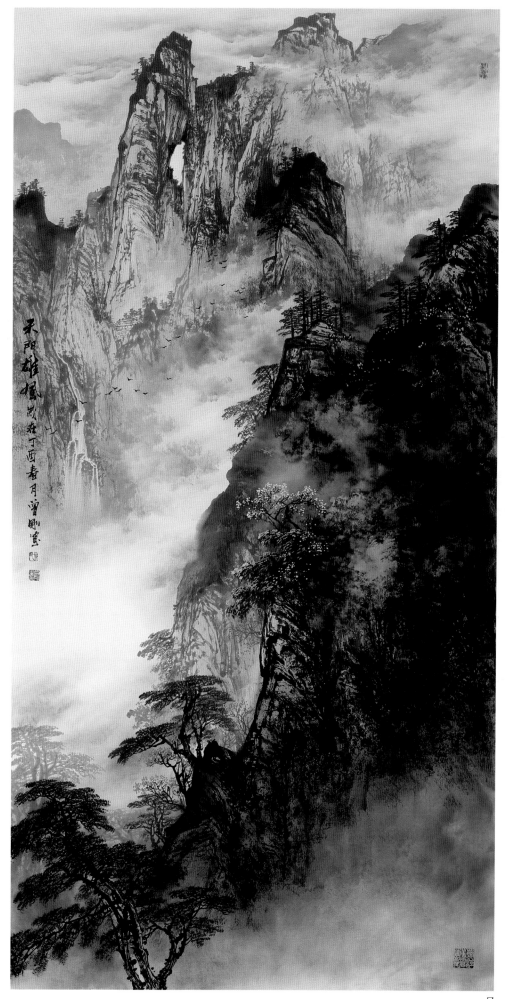

天门雄风　68cm×136cm

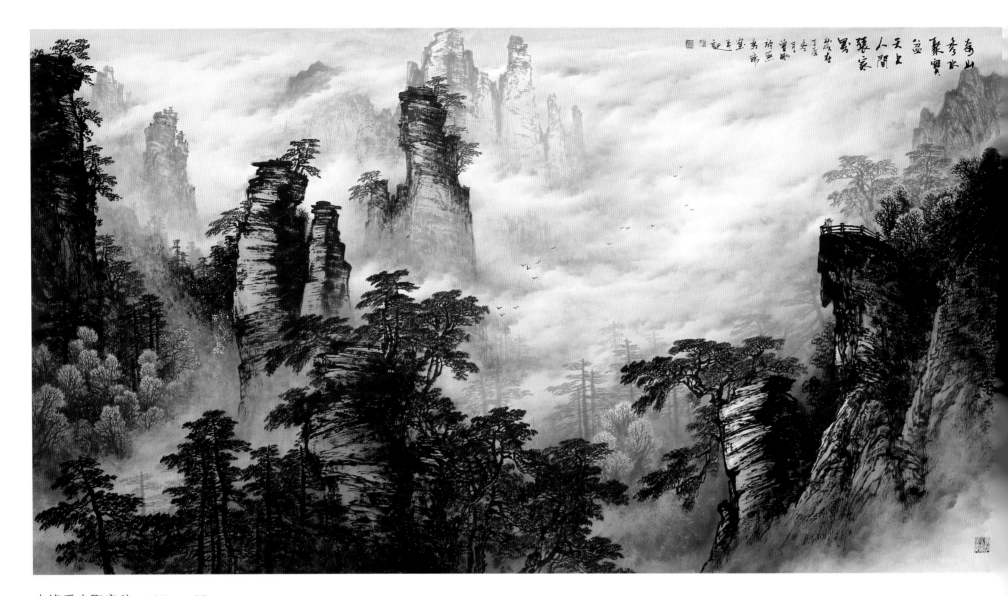

奇峰秀水聚宝盆　180cm×96cm

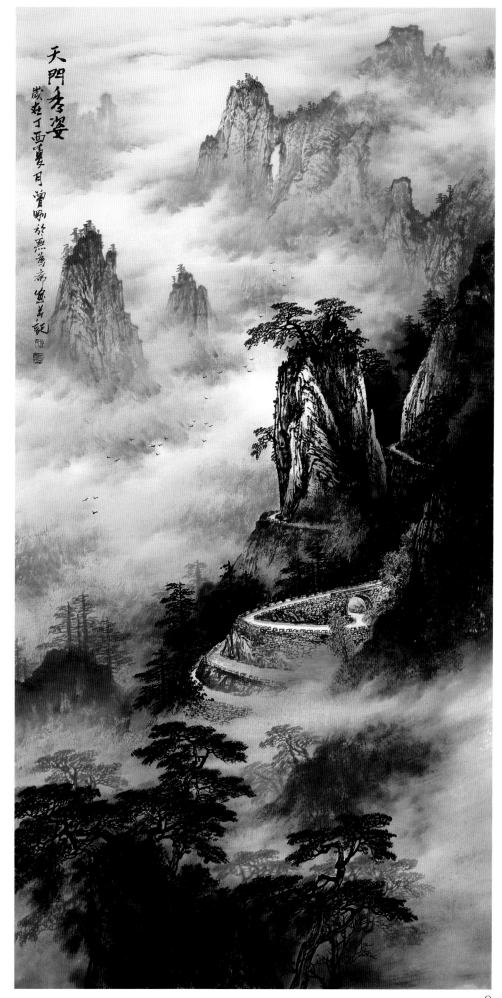

天门秀姿　68cm×136cm

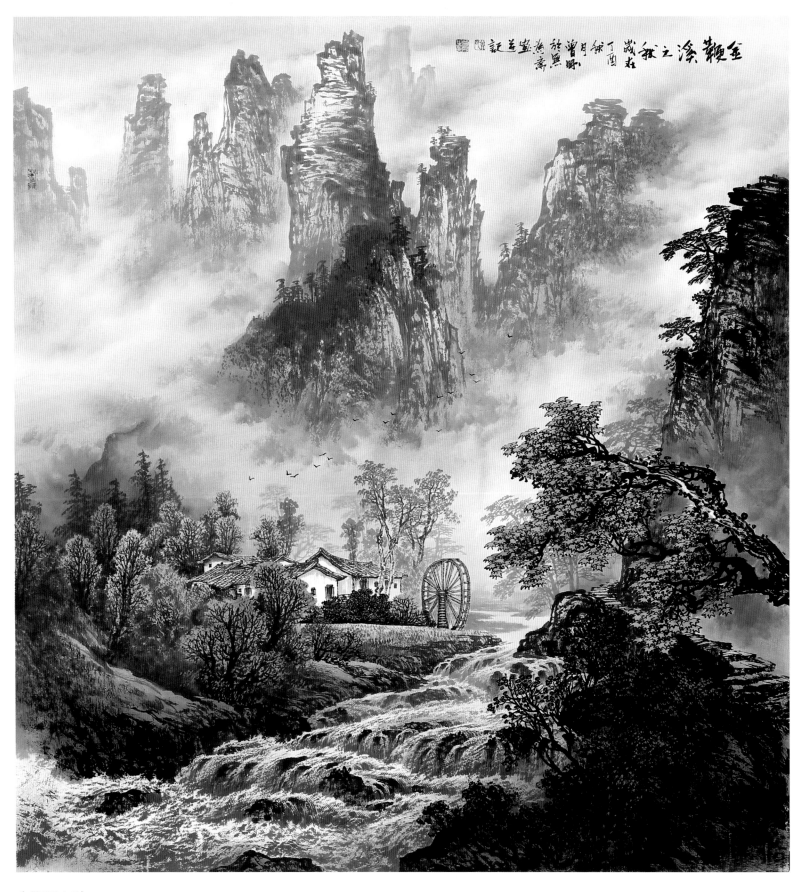

金鞭溪之秋　90cm×96cm

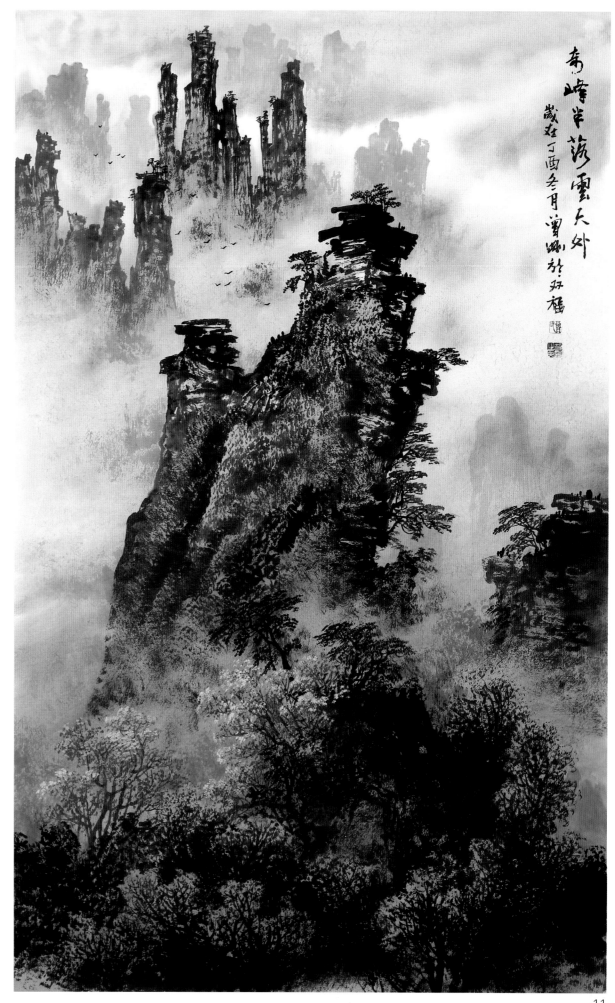

奇峰半落云天外　60cm×96cm

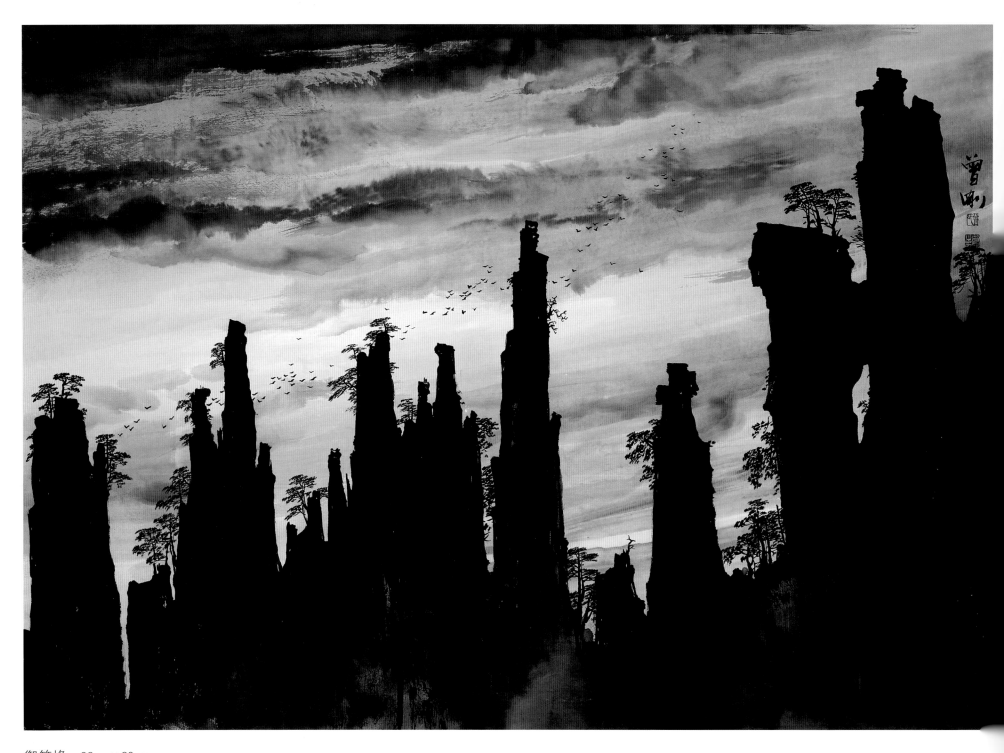

御笔峰　96cm×60cm

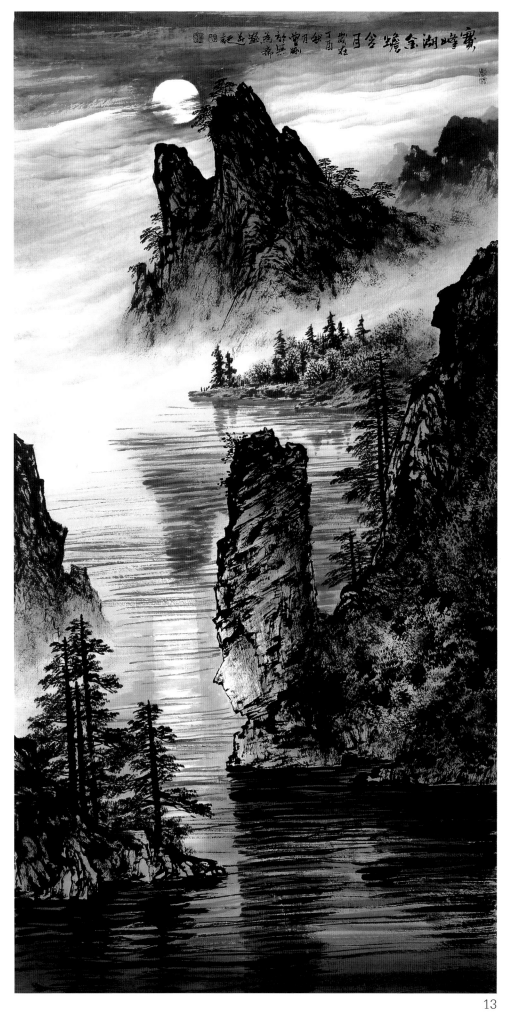

宝峰湖金蟾含月　68cm×136cm

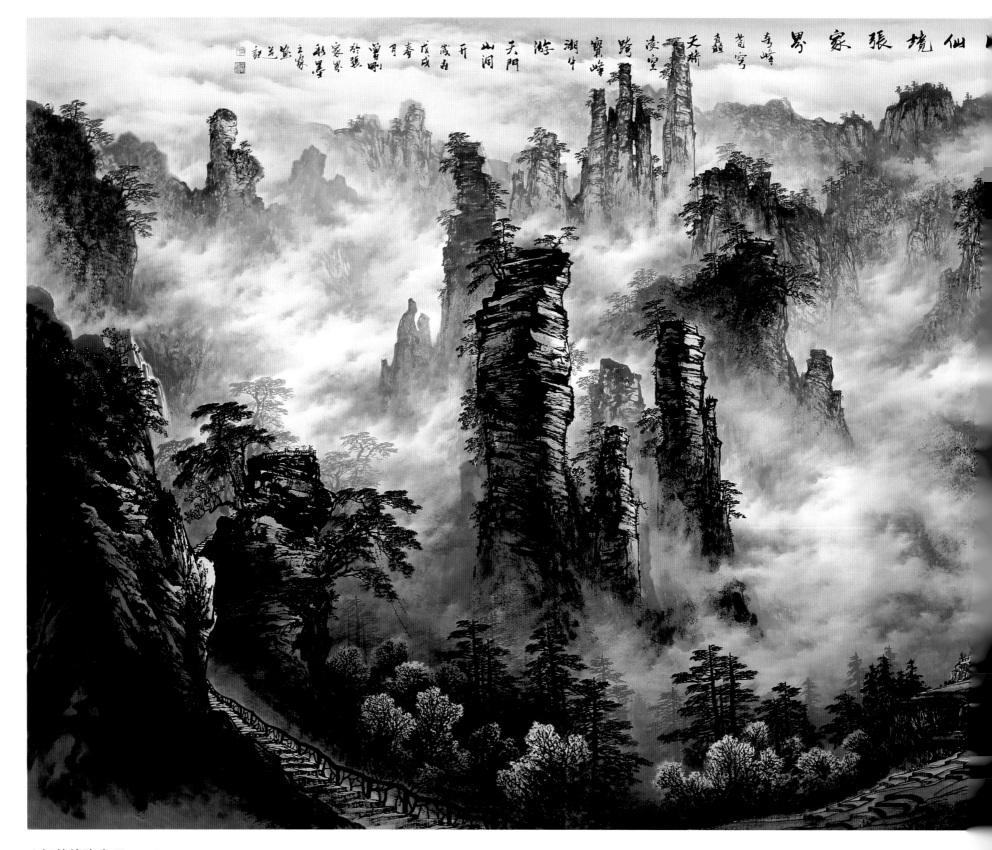

人间仙境张家界　360cm×145cm

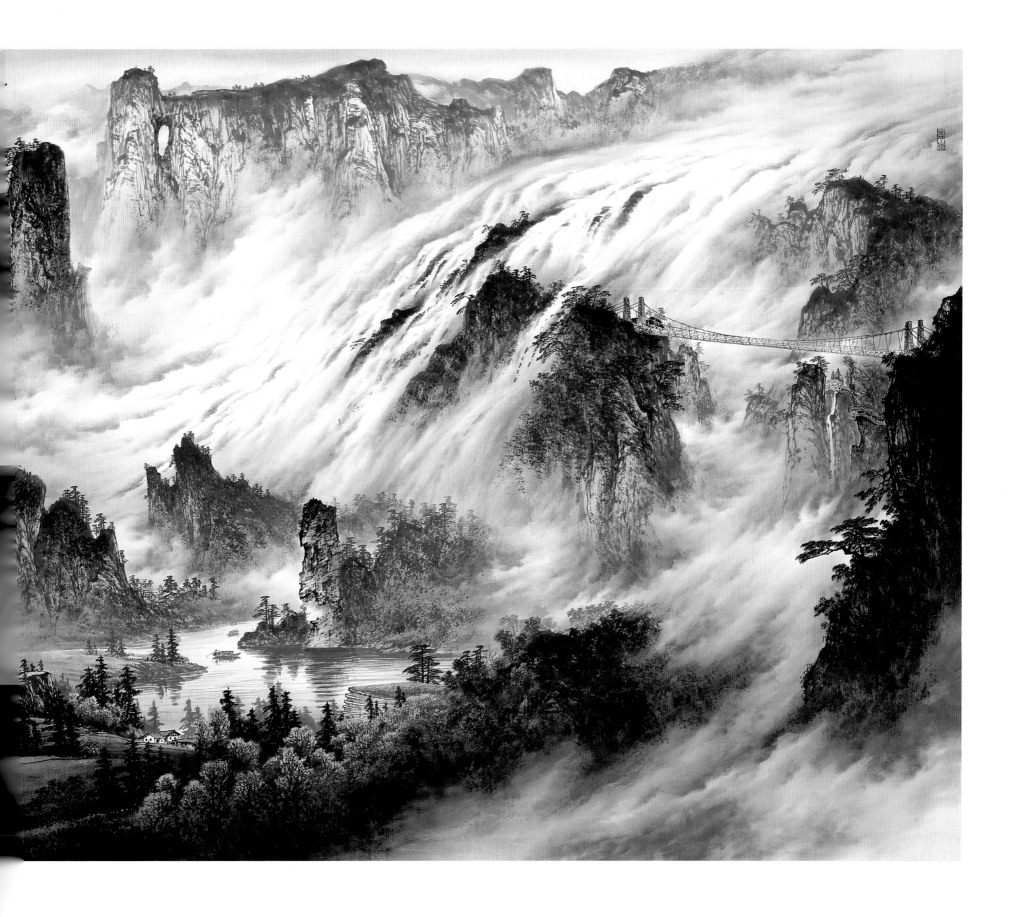

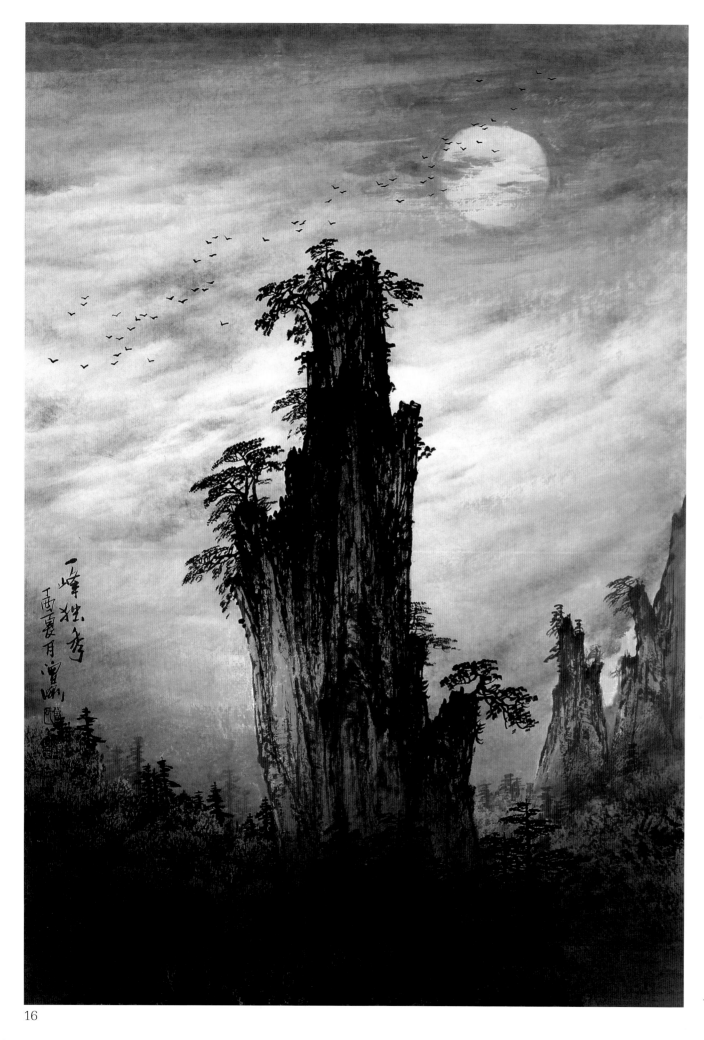

一峰独秀　45cm×68cm

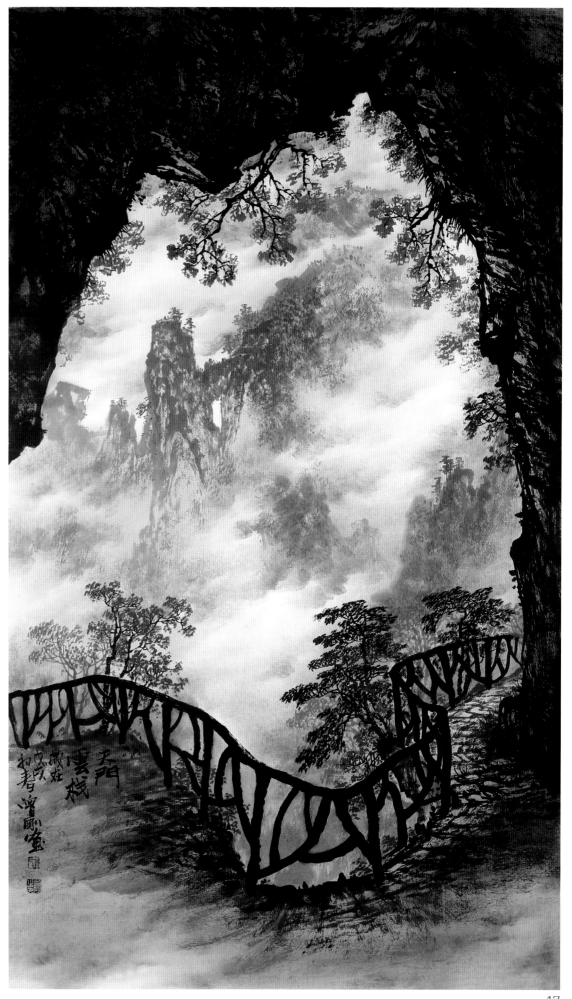

天门云栈 　60cm×96cm

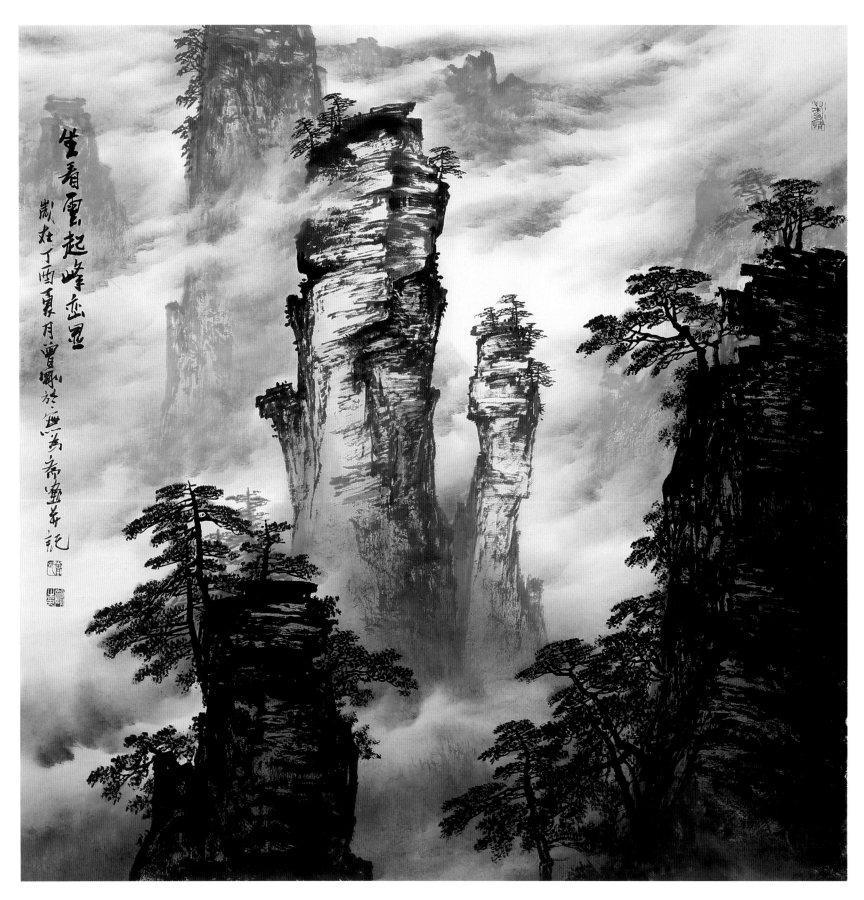

坐看云起峰峦显　90cm×96cm

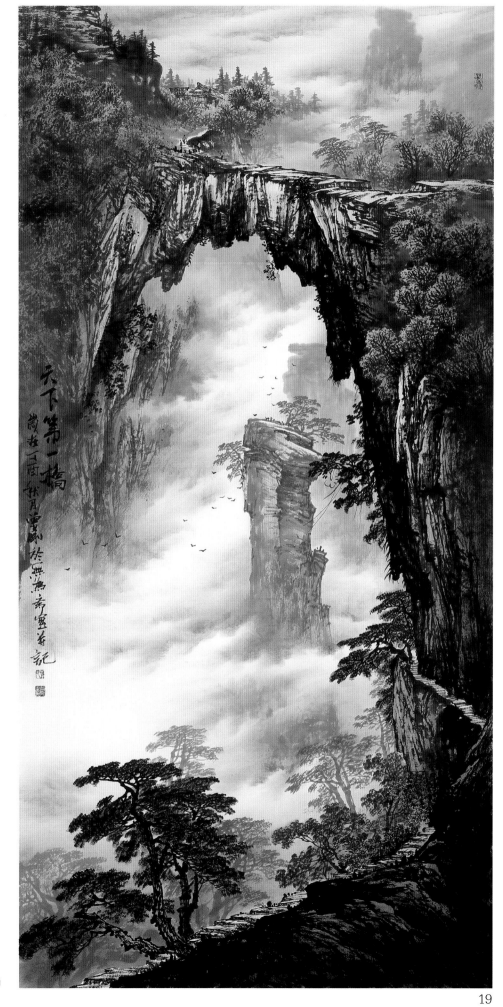

天下第一桥　68cm×136cm

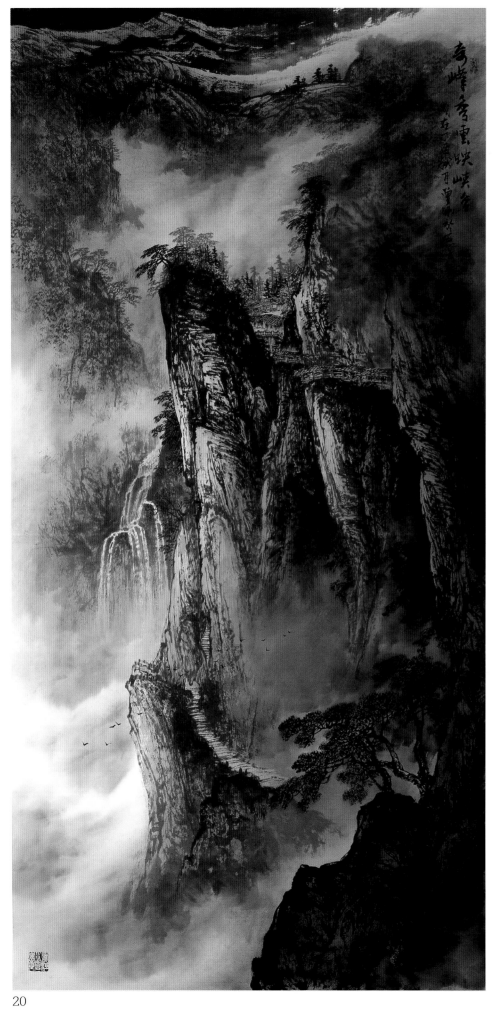

奇峰秀云映峡谷　68cm×136cm

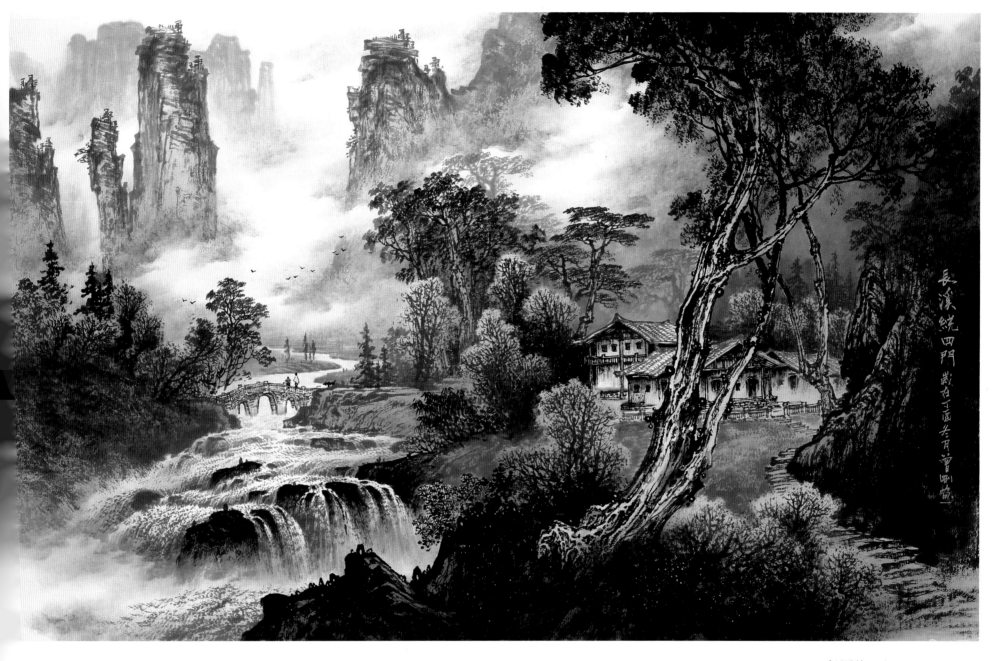

长溪绕四门　96cm×60cm

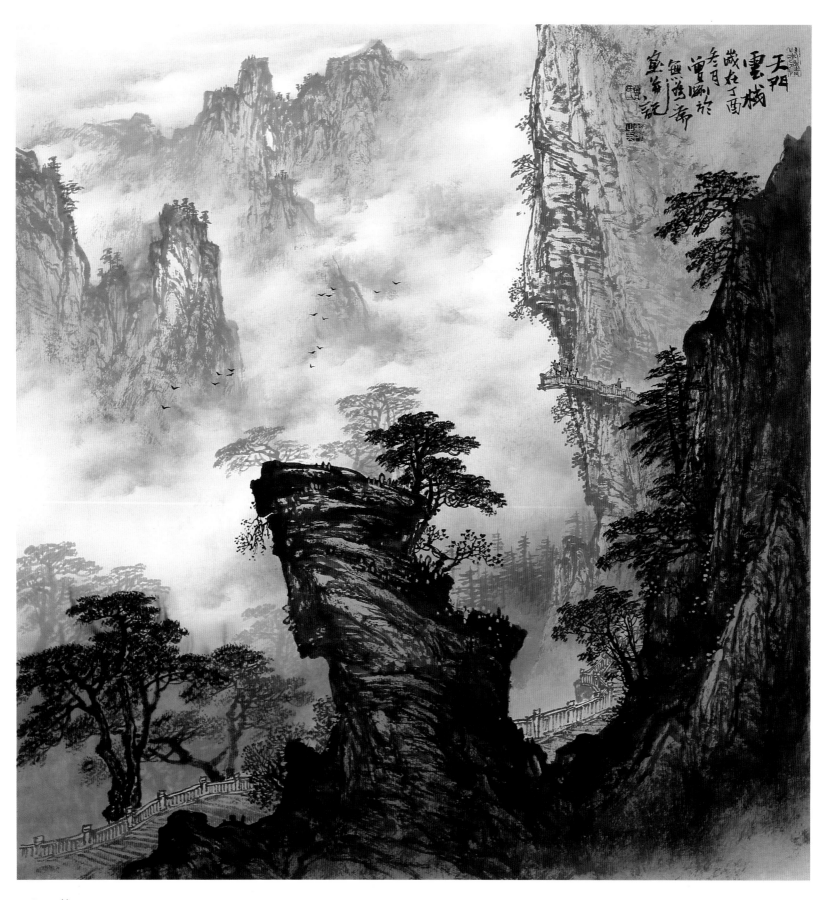

天门云栈　68cm×68cm

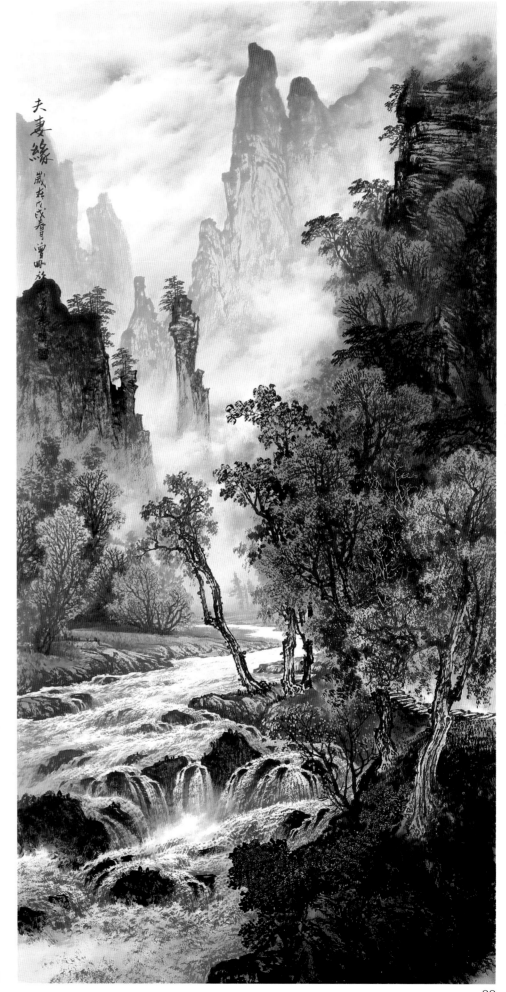

夫妻缘　60cm×136cm

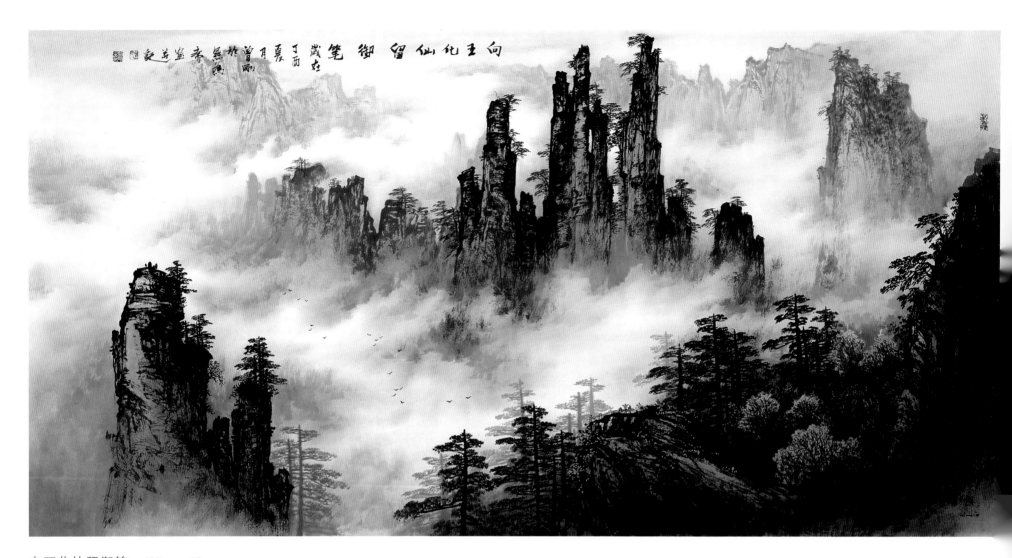

向王化仙留御笔　136cm×68cm

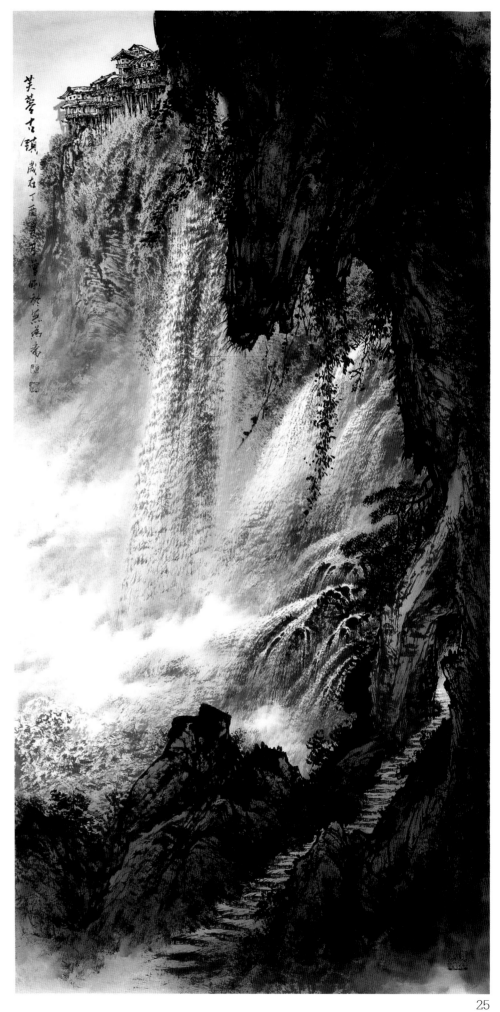

芙蓉古镇　68cm×136cm

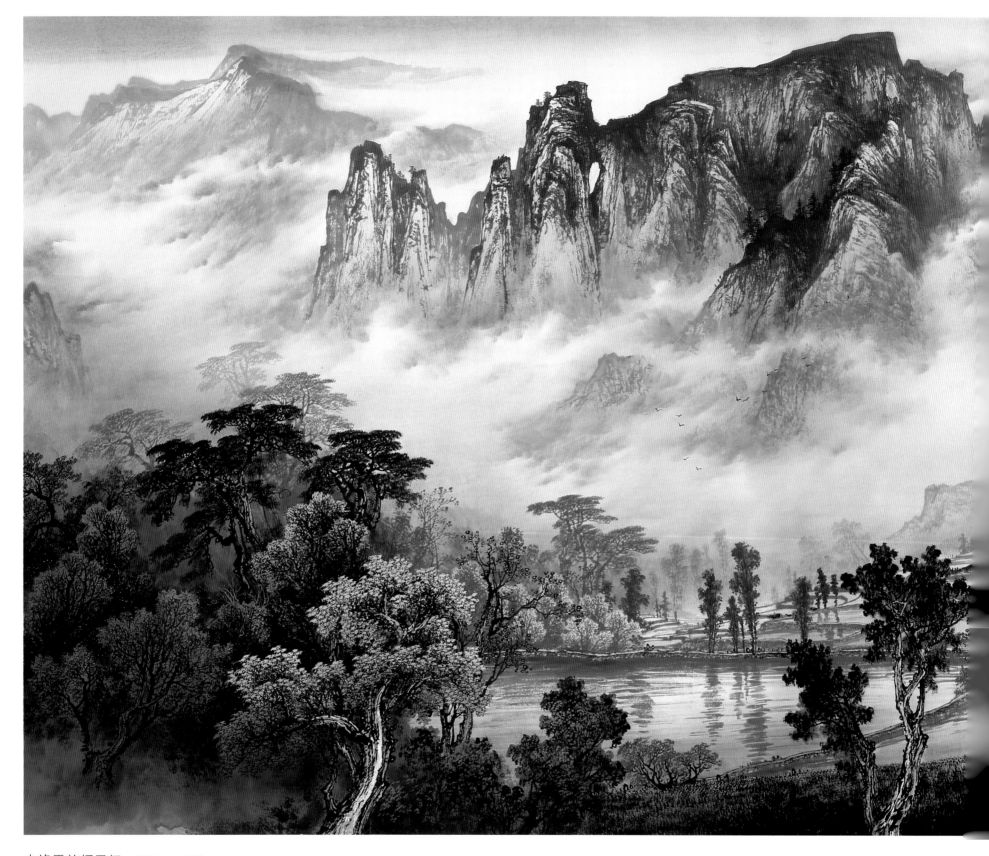

奇峰霞韵耀天门　360cm×145cm

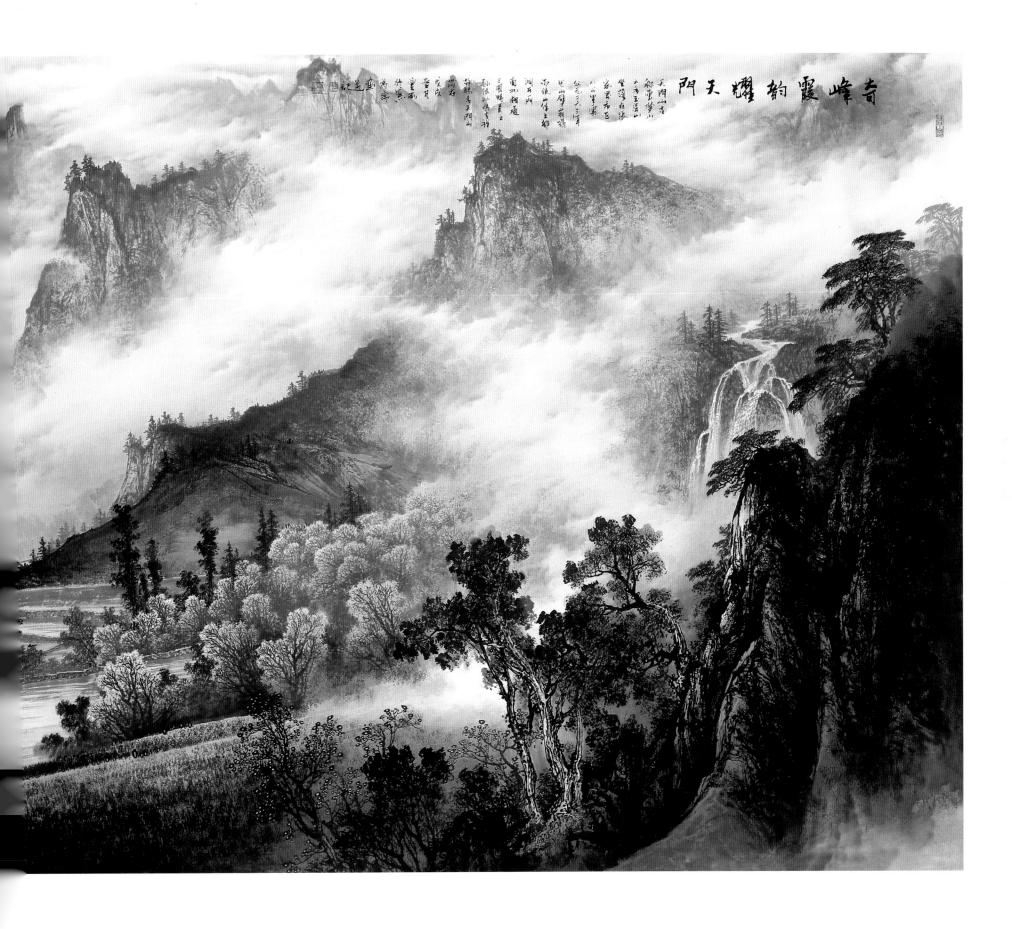

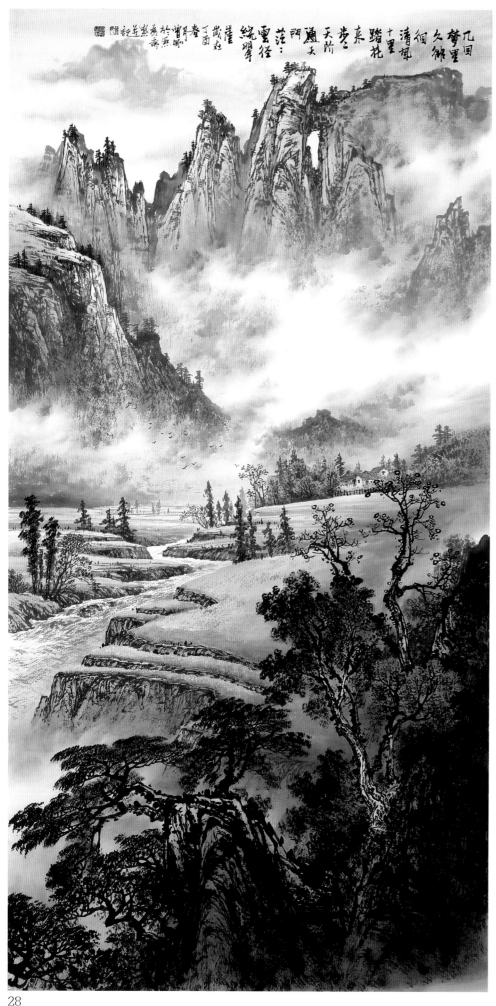

几回梦里久徘徊　68cm×136cm

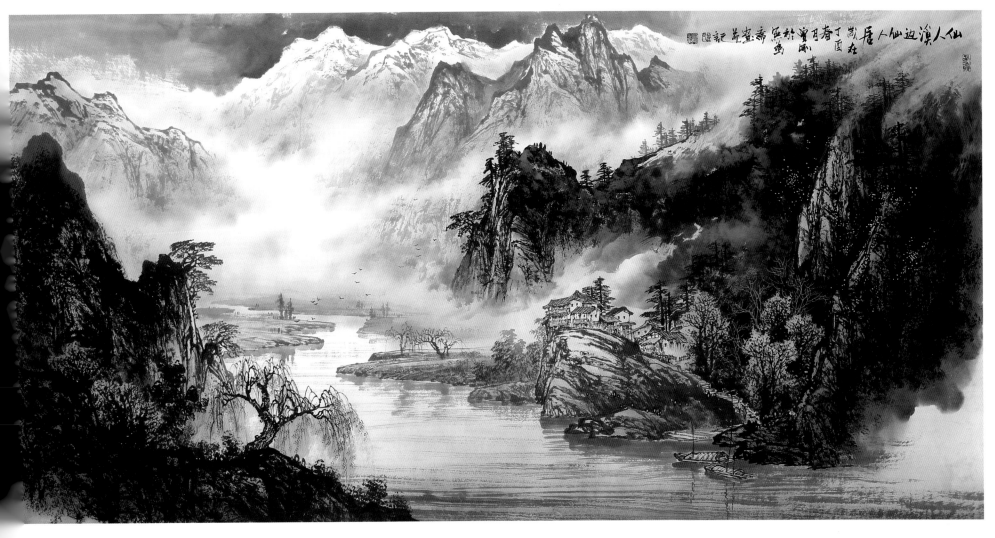

仙人溪边仙人居　136cm×68cm

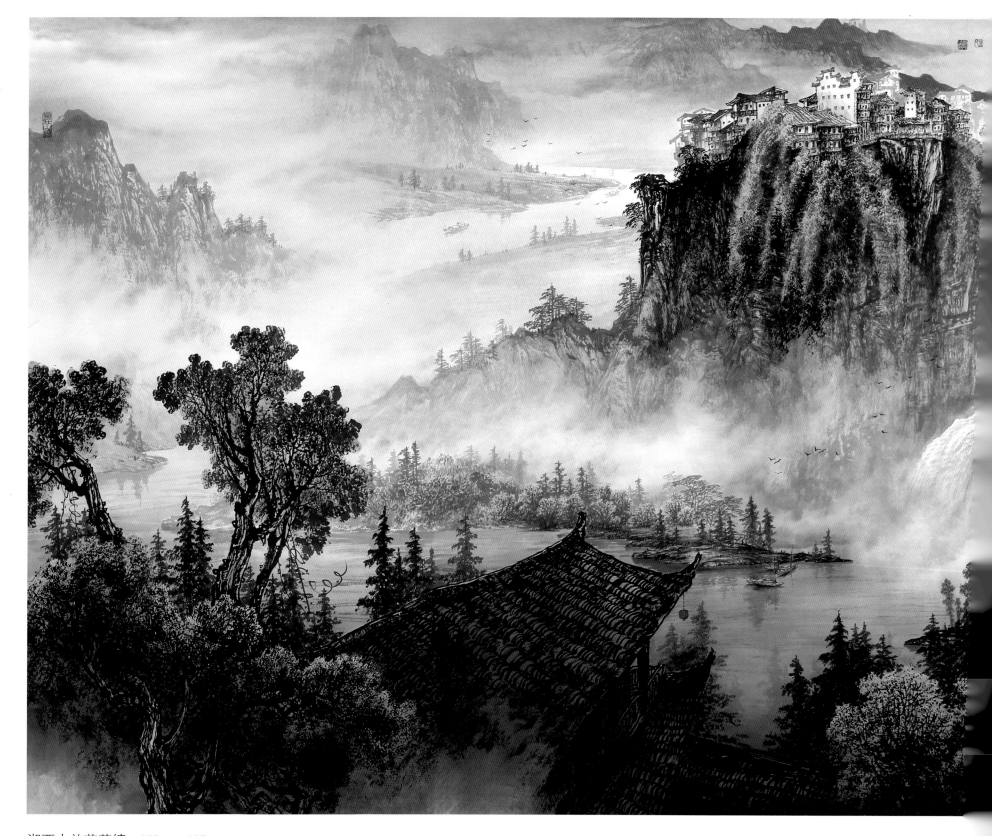

湘西古韵芙蓉镇　350cm×125cm

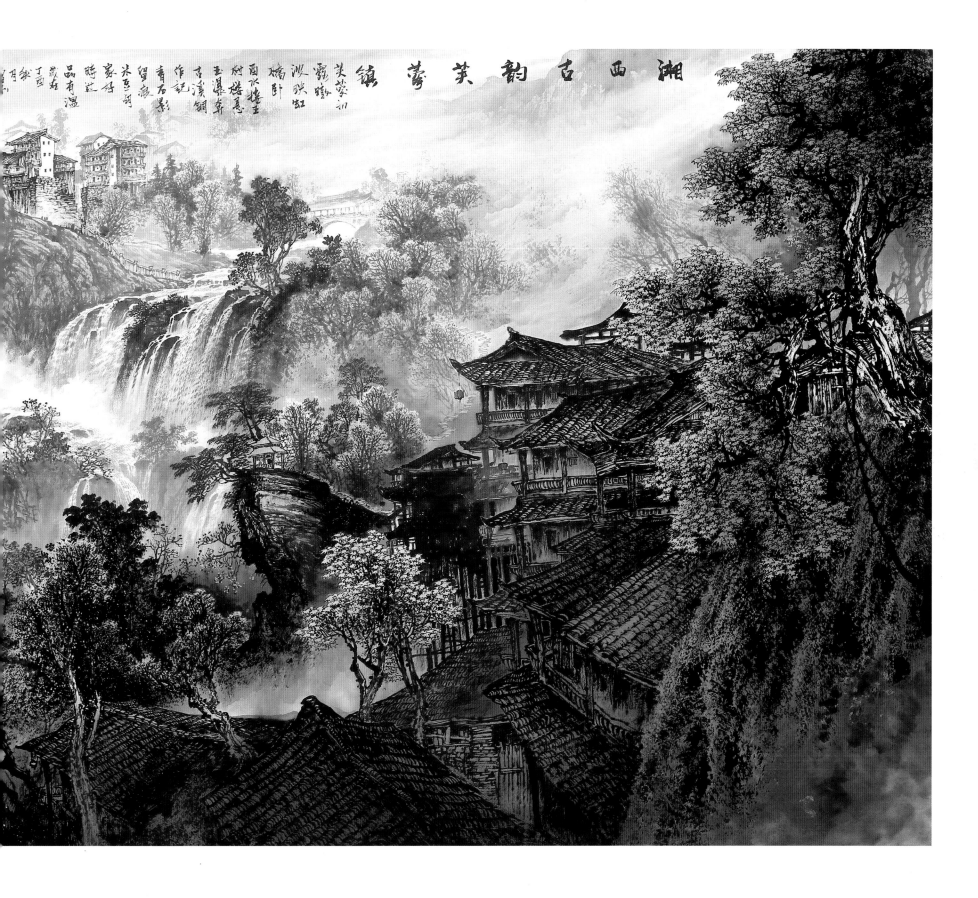

湘西古韵芙蓉镇

芙蓉初
霁墩
波映缸
桥卧虹
酉水腾生
树楼悬
玉瀑奔
古溪铜
作记
青石影
望痕闲
朱云开
聚还
豪好
晴远
品有温
成在
丁酉
秋在

31